序 言
XUYAN

　　《中国红色经典弦乐四重奏》是武汉音乐学院管弦系课程思政的项目教材建设成果。由武汉音乐学院青年作曲家姬骅完成曲目编创,教材涵盖诸多中国红色经典作品,作曲家在忠于原作的基础上进行改编——《红色娘子军》《黄河颂》等器乐作品既保留了原有的结构特征,又极大可能地体现弦乐四重奏的体裁特点,以获音乐情绪的延展与完整;《延安颂》《山丹丹开花红艳艳》等具有完整结构过程的歌曲,通过弦乐演奏的转化、叠加、递进、延展,在保持原有歌曲横向主体特征的基础上,将原本"声乐化"的主旋律线条,拓展为"器乐化"的重奏关系;而教材中《映山红》《红星照我去战斗》《长江之歌》《游击队之歌》等结构精致、旋律优美的歌曲作品,通过弦乐重奏组中独特的器乐个性,在和声发展、音丛质显等细节表现上,赋予每首作品不同于原作"单一歌唱性"的音乐特征。

　　本教材的二度创作由武汉音乐学院管弦系"楚"弦乐重奏组的4位青年演奏家(段静、余振阳、蒋丰泽、樊翔)完成。在教学演奏示范CD录制的过程中,如何用西方弦乐组合的室内乐演奏形式,彰显中国审美旨趣,展示中国文艺气象,用情用力讲好中国故事,是他们共同的艺术理想,亦是兢兢演奏使命。

希望此教材能被广大弦乐表演者、学习者阅读、演奏和使用，因为它所关注的本身就值得称赞，是将中国音乐的作品思政教育与西洋弦乐专业演绎的知识相结合，是民族的传统和精神在当代中国西洋弦乐学习中的生存状态，创新守正，超越回归。

武汉音乐学院管弦系主任、教授

音乐专栏作家

前言
QIANYAN

现有的弦乐四重奏作品大多为外国经典，缺乏弘扬中国特色社会主义新时代精神的曲目教材。故拟以当代优秀作曲家的红色经典作品为对象，改编为弦乐四重奏的形式，整编一套可供弦乐四重奏使用的教材。通过对中国红色经典弦乐四重奏作品的学习，提高学生思政教育水平，激发爱国情怀，弘扬民族精神的历史责任与担当。使学生在学习过程中能不断提高演奏水平及思想认识，将音乐与中国共产党百年的卓越贡献相结合，在音乐中强化共同理想的认同与践行，为增强新时代社会凝聚力作出贡献。

本书是武汉音乐学院2021年学科建设资助项目：管弦系"楚"弦乐四重奏音乐思政《中国红色经典弦乐四重奏》教材建设及示范CD出版，项目编号为XK2021D03。本书配套的示范CD由"楚"弦乐四重奏录制。"楚"弦乐四重奏由余振阳、段静、蒋丰泽、樊翔四位武汉音乐学院管弦系青年教师组成。

目 录
MULU

1. 红色娘子军	作曲：吴祖强 杜鸣心 编配：姬骅	/ 1
2. 长江之歌	作曲：王世光 编配：姬骅	/ 18
3. 延安颂	作曲：郑律成 编配：姬骅	/ 27
4. 红星照我去战斗	作曲：傅庚辰 编配：姬骅	/ 36
5. 黄河颂 选自《钢琴协奏曲：黄河》第二乐章	原作：冼星海 编配：姬骅	/ 43
6. 山丹丹开花红艳艳	作曲：刘 烽 编配：姬骅	/ 52
7. 映山红	作曲：傅庚辰 编配：姬骅	/ 64
8. 游击队歌	作曲：贺绿汀 编配：姬骅	/ 85

1. 红色娘子军

作曲：吴祖强
　　　杜鸣心
编配：姬　骅

中国红色经典弦乐四重奏

2. 长江之歌

Moderato

作曲：王世光
编配：姬 骅

3. 延 安 颂

作曲：郑律成
编配：姬 骅

总谱 31

中国红色经典弦乐四重奏

总 谱 33

中国红色经典弦乐四重奏

总谱 35

4. 红星照我去战斗

作曲：傅庚辰
编配：姬 骅

总谱 41

5. 黄 河 颂

选自《钢琴协奏曲：黄河》第二乐章

原作：冼星海
改编：殷承宗 储望华
　　　刘 庄 盛礼洪
　　　石叔诚 许斐星
编配：姬 骅

庄严、缓慢、追溯 ♩=50

Più mosso

50 中国红色经典弦乐四重奏

6. 山丹丹开花红艳艳

Andante Rubato

作曲：刘 烽
编配：姬 骅

总谱 55

总谱 57

总谱 59

Meno mosso rit. ♩ = 50

7. 映 山 红

作曲：傅庚辰
编配：姬 骅

总 谱

66 中国红色经典弦乐四重奏

74 中国红色经典弦乐四重奏

总 谱

总 谱

8. 游击队歌

作曲：贺绿汀
编配：姬骅

总谱

中国红色经典弦乐四重奏

90 中国红色经典弦乐四重奏

目 录
MULU

分谱 / 第一小提琴

1. 红色娘子军	作曲：吴祖强　杜鸣心　编配：姬骅	/ 1
2. 长江之歌	作曲：王世光　编配：姬骅	/ 6
3. 延安颂	作曲：郑律成　编配：姬骅	/ 8
4. 红星照我去战斗	作曲：傅庚辰　编配：姬骅	/ 10
5. 黄河颂　选自《钢琴协奏曲：黄河》第二乐章	原作：冼星海　编配：姬骅	/ 12
6. 山丹丹开花红艳艳	作曲：刘　烽　编配：姬骅	/ 15
7. 映山红	作曲：傅庚辰　编配：姬骅	/ 19
8. 游击队歌	作曲：贺绿汀　编配：姬骅	/ 23

Violin I

1. 红色娘子军

作曲：吴祖强
　　　杜鸣心
编配：姬　骅

Violin I

2. 长江之歌

作曲：王世光
编配：姬骅

Moderato

Violin I

3. 延安颂

作曲：郑律成
编配：姬骅

Violin I

5. 黄 河 颂

选自《钢琴协奏曲：黄河》第二乐章

原作：冼星海
改编：殷承宗　储望华
　　　刘　庄　盛礼洪
　　　石叔诚　许斐星
编配：姬　骅

庄严、缓慢、追溯　♩= 50

分谱 / 第一小提琴

14 中国红色经典弦乐四重奏

Violin I

6. 山丹丹开花红艳艳

作曲：刘　烽
编配：姬　骅

Andante Rubato

分谱 / 第一小提琴

Violin I

7. 映 山 红

作曲：傅庚辰
编配：姬 骅

Violin I

8. 游击队歌

作曲：贺绿汀
编配：姬骅

目 录
MULU

分谱 / 第一小提琴

1. 红色娘子军　　　　　　　　作曲：吴祖强　杜鸣心　编配：姬骅　　　／ 1

2. 长江之歌　　　　　　　　　作曲：王世光　编配：姬骅　　　　　　／ 6

3. 延安颂　　　　　　　　　　作曲：郑律成　编配：姬骅　　　　　　／ 8

4. 红星照我去战斗　　　　　　作曲：傅庚辰　编配：姬骅　　　　　　／ 10

5. 黄河颂　选自《钢琴协奏曲：黄河》第二乐章

　　　　　　　　　　　　　　原作：冼星海　编配：姬骅　　　　　　／ 12

6. 山丹丹开花红艳艳　　　　　作曲：刘　烽　编配：姬骅　　　　　　／ 15

7. 映山红　　　　　　　　　　作曲：傅庚辰　编配：姬骅　　　　　　／ 19

8. 游击队歌　　　　　　　　　作曲：贺绿汀　编配：姬骅　　　　　　／ 23

Violin I

1. 红色娘子军

作曲：吴祖强
　　　杜鸣心
编配：姬　骅

Violin I

2. 长江之歌

作曲：王世光
编配：姬骅

Moderato

Violin I

3. 延 安 颂

作曲：郑律成
编配：姬 骅

分谱 / 第一小提琴

Violin I

4. 红星照我去战斗

作曲：傅庚辰
编配：姬骅

5. 黄 河 颂

选自《钢琴协奏曲：黄河》第二乐章

Violin I

原作：冼星海
改编：殷承宗　储望华
　　　刘　庄　盛礼洪
　　　石叔诚　许斐星
编配：姬　骅

庄严、缓慢、追溯　♩= 50

分谱 / 第一小提琴 13

Violin I

6. 山丹丹开花红艳艳

作曲：刘　烽
编配：姬　骅

Andante Rubato

Violin I

7. 映 山 红

作曲：傅庚辰
编配：姬骅

20　中国红色经典弦乐四重奏

Violin I

8. 游击队歌

作曲：贺绿汀
编配：姬骅

目 录
MULU

分谱 / 第二小提琴

1. 红色娘子军	作曲：吴祖强 杜鸣心 编配：姬骅	/ 1
2. 长江之歌	作曲：王世光 编配：姬骅	/ 6
3. 延安颂	作曲：郑律成 编配：姬骅	/ 8
4. 红星照我去战斗	作曲：傅庚辰 编配：姬骅	/ 10
5. 黄河颂 选自《钢琴协奏曲：黄河》第二乐章	原作：冼星海 编配：姬骅	/ 12
6. 山丹丹开花红艳艳	作曲：刘烽 编配：姬骅	/ 15
7. 映山红	作曲：傅庚辰 编配：姬骅	/ 19
8. 游击队歌	作曲：贺绿汀 编配：姬骅	/ 23

Violin II

1. 红色娘子军

作曲：吴祖强
　　　杜鸣心
编配：姬　骅

中国红色经典弦乐四重奏

分谱 / 第二小提琴

Violin II

2. 长江之歌

作曲：王世光
编配：姬 骅

Violin II

3. 延 安 颂

作曲：郑律成
编配：姬骅

Violin II

4. 红星照我去战斗

作曲：傅庚辰
编配：姬骅

Violin II

5. 黄 河 颂

选自《钢琴协奏曲：黄河》第二乐章

原作：冼星海
改编：殷承宗 储望华
　　　刘　庄 盛礼洪
　　　石叔诚 许斐星
编配：姬骅

庄严、缓慢、追溯　　♩ = 50

Violin II

6. 山丹丹开花红艳艳

作曲：刘 烽
编配：姬 骅

Andante Rubato ♩= 50

Violin II

7. 映 山 红

分谱 / 第二小提琴

Violin II

8. 游击队歌

作曲：贺绿汀
编配：姬 骅

（模仿枪声）
拍琴板

目 录
MULU

分谱 / 中提琴

1. 红色娘子军	作曲：吴祖强 杜鸣心 编配：姬骅	/ 1
2. 长江之歌	作曲：王世光 编配：姬骅	/ 6
3. 延安颂	作曲：郑律成 编配：姬骅	/ 8
4. 红星照我去战斗	作曲：傅庚辰 编配：姬骅	/ 11
5. 黄河颂 选自《钢琴协奏曲：黄河》第二乐章	原作：冼星海 编配：姬骅	/ 13
6. 山丹丹开花红艳艳	作曲：刘烽 编配：姬骅	/ 16
7. 映山红	作曲：傅庚辰 编配：姬骅	/ 19
8. 游击队歌	作曲：贺绿汀 编配：姬骅	/ 23

Viola

1. 红色娘子军

作曲：吴祖强
　　　杜鸣心
编配：姬　骅

Viola

2. 长江之歌

作曲：王世光
编配：姬 骅

Moderato

Viola

3. 延安颂

作曲：郑律成
编配：姬 骅

Viola

4. 红星照我去战斗

作曲：傅庚辰
编配：姬骅

Viola

5. 黄 河 颂

选自《钢琴协奏曲：黄河》第二乐章

原作：冼星海
改编：殷承宗　储望华
　　　刘　庄　盛礼洪
　　　石叔诚　许斐星
编配：姬　骅

庄严、缓慢、追溯　♩= 50

Viola

6. 山丹丹开花红艳艳

Andante Rubato ♩= 50

Viola

7. 映 山 红

作曲：傅庚辰
编配：姬骅

Viola

8. 游击队歌

作曲：贺绿汀
编配：姬骅

♩ = 112

24 中国红色经典弦乐四重奏

分谱 / 中提琴

目录
MULU

分谱 / 大提琴

1. 红色娘子军	作曲：吴祖强　杜鸣心　编配：姬骅	/ 1
2. 长江之歌	作曲：王世光　编配：姬骅	/ 6
3. 延安颂	作曲：郑律成　编配：姬骅	/ 8
4. 红星照我去战斗	作曲：傅庚辰　编配：姬骅	/ 11
5. 黄河颂　选自《钢琴协奏曲：黄河》第二乐章	原作：冼星海　编配：姬骅	/ 13
6. 山丹丹开花红艳艳	作曲：刘　烽　编配：姬骅	/ 16
7. 映山红	作曲：傅庚辰　编配：姬骅	/ 19
8. 游击队歌	作曲：贺绿汀　编配：姬骅	/ 23

Violoncello

1. 红色娘子军

作曲：吴祖强
　　　杜鸣心
编配：姬　骅

中国红色经典弦乐四重奏

中国红色经典弦乐四重奏

分谱 / 大提琴

Violoncello

2. 长江之歌

作曲：王世光
编配：姬 骅

Moderato

3. 延安颂

Violoncello

作曲：郑律成
编配：姬 骅

Violoncello

4. 红星照我去战斗

作曲：傅庚辰
编配：姬　骅

Violoncello

5. 黄 河 颂

选自《钢琴协奏曲：黄河》第二乐章

原作：冼星海
改编：殷承宗　储望华
　　　刘　庄　盛礼洪
　　　石叔诚　许斐星
编配：姬　骅

Violoncello

6. 山丹丹开花红艳艳

作曲：刘　烽
编配：姬　骅

分谱/大提琴 17

Violoncello

7. 映 山 红

作曲：傅庚辰
编配：姬 骅

Violoncello

8. 游击队歌

作曲：贺绿汀
编配：姬 骅

24 中国红色经典弦乐四重奏